FILLFUL
daily

Contact fillfuldaily@gmail.com
Copyright @ 2019 Fillful Daily

Hand lettering
basics

Belongs to:

Instructions

- Hold your pen at a 45 degree angle to the paper (pen held too upright will not give you the thick and thin contrast)
- Apply thin strokes with less pressure when going up
- Apply the thick strokes with more pressure while going down.

thin lines when going up

thick lines when going down

Get comfortable creating thin lines when going up and thick lines when going down. Practice the basic strokes until you feel ready to combine them to make letters. As you practice writing letters and words be consistent and, you will become skilled at hand lettering.

Tip: start out writing with the pencil so that you can erase

Basic Strokes

Get good at these basic strokes and it will help you form any of lowercase alphabet letter :

l	**Downstroke**
u	**Underturns**
n	**Overturns**
N	**Compound curve**
l	**Ascending loop**
j	**Descending loop**
O	**Oval stroke**

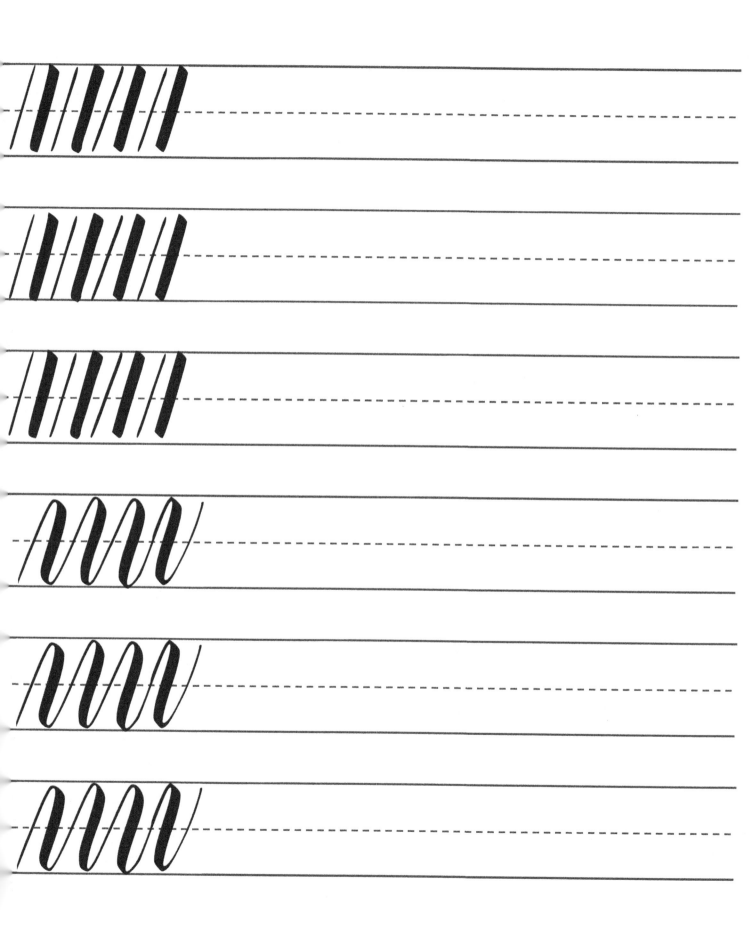

v v v

n n n

n n n

l l l

f f f

o o o

v v v

n n n

n n n

l l l

j j j

o o o

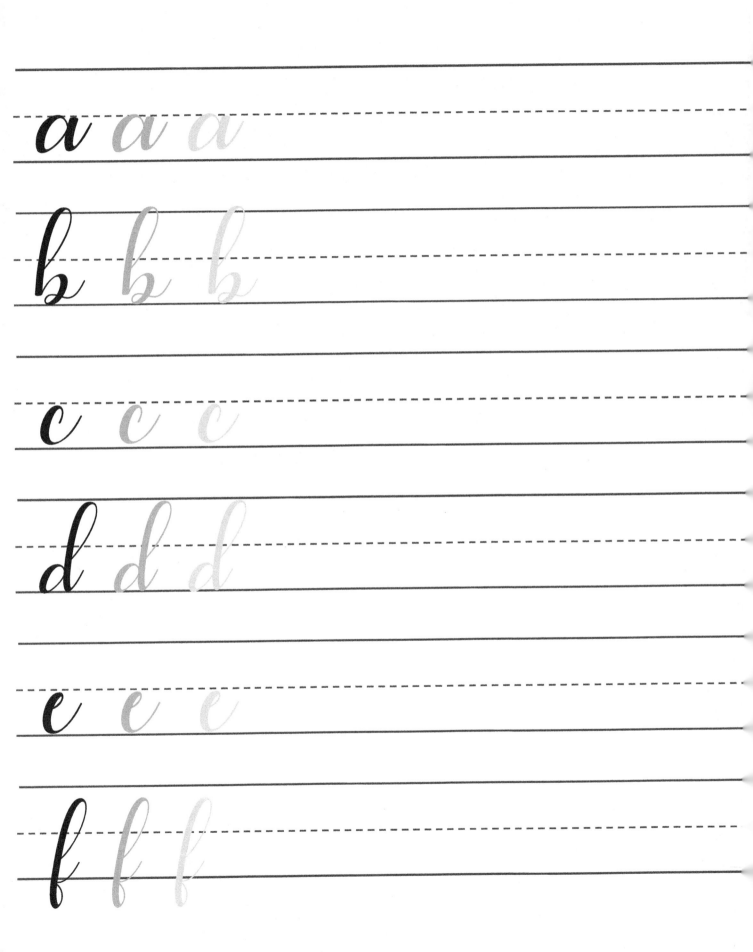

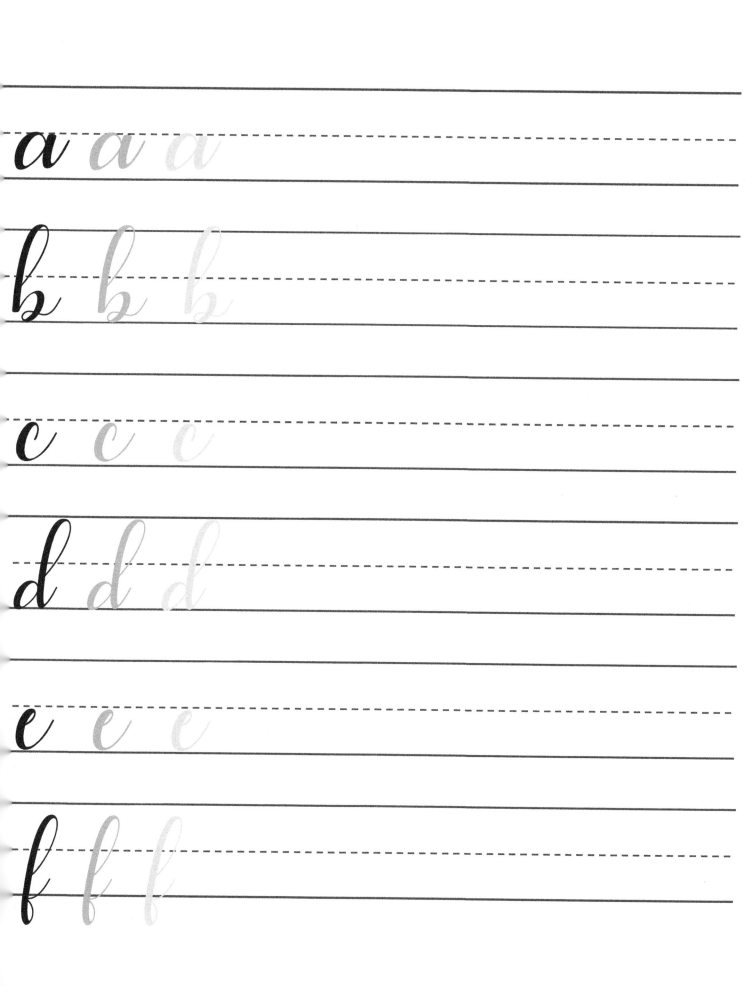

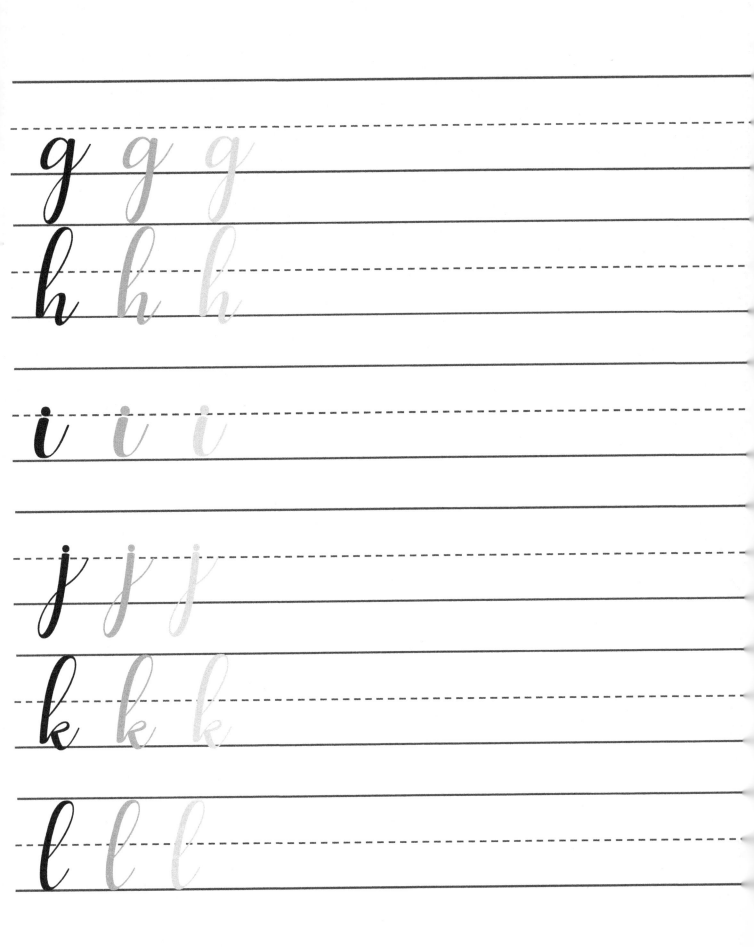

g g g

h h h

i i i

j j j

k k k

l l l

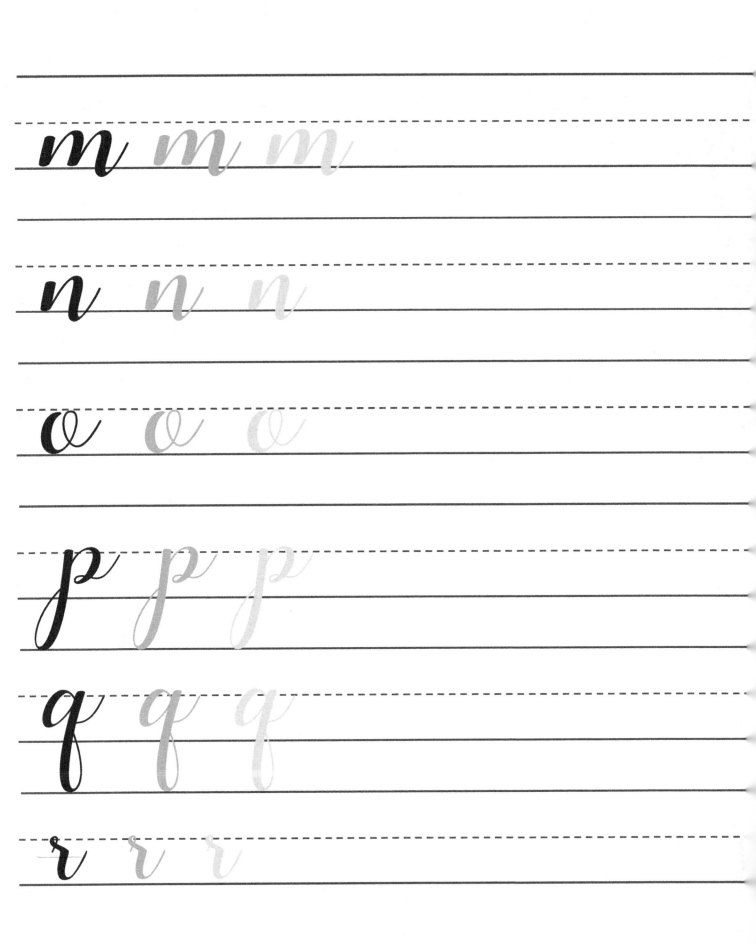

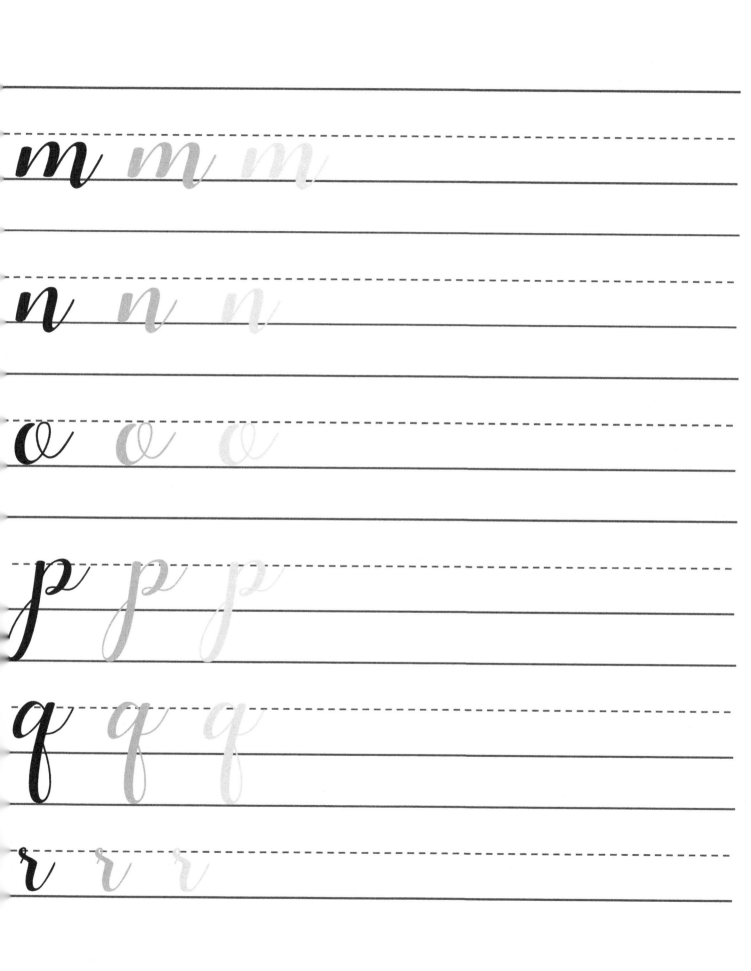

s s s

t t t

u u u

v v v

w w w

x x x

y y y

z z z

0 0 0

1 1 1

2 2 2

3 3 3

y y y y

z z z

0 0 0

1 1 1

2 2 2

3 3 3

4 4 4

5 5 5

6 6 6

7 7 7

8 8 8

9 9 9

4 4 4

5 5 5

6 6 6

7 7 7

8 8 8

9 9 9

A A A

B B B

C C C

D D D

E E E

F F F

A A A

B B B

C C C

D D D

E E E

F F F

G G G G

H H H H

J J J J

J J J J

K K K K

I I I I

M M M M

N N N

O O O

P P P

Q Q Q

R R R

M M M M

N N N N

O O O O

P P P

Q Q Q

R R R

S S S

T T T

U U U

V V V

W W W

X X X

S S S

T T T

U U U

V V V

W W W

X X X

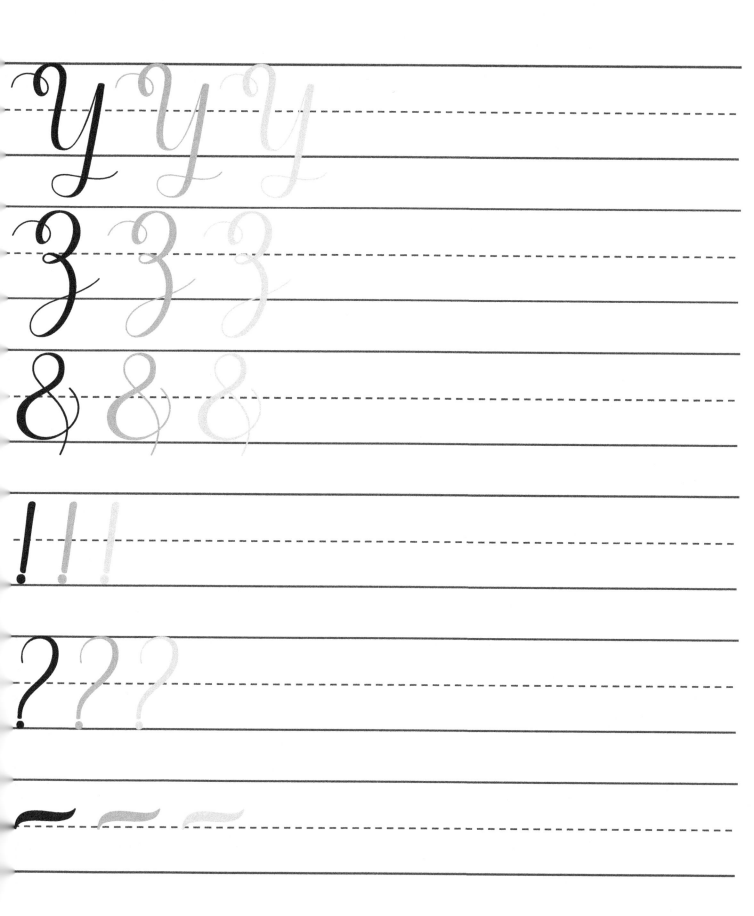

Made in the USA
Monee, IL
13 April 2020